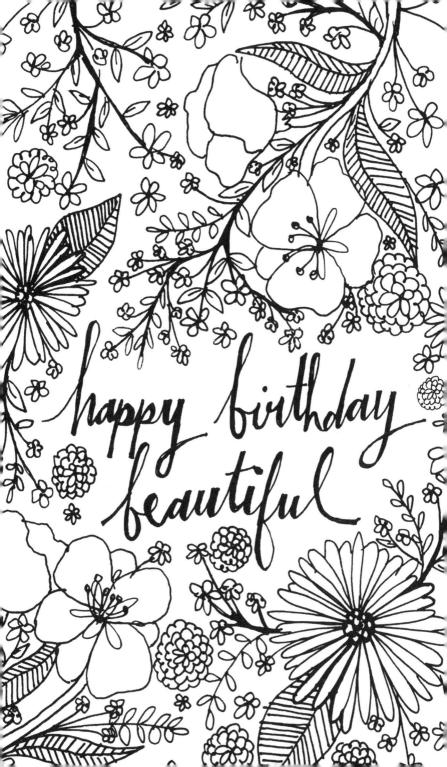

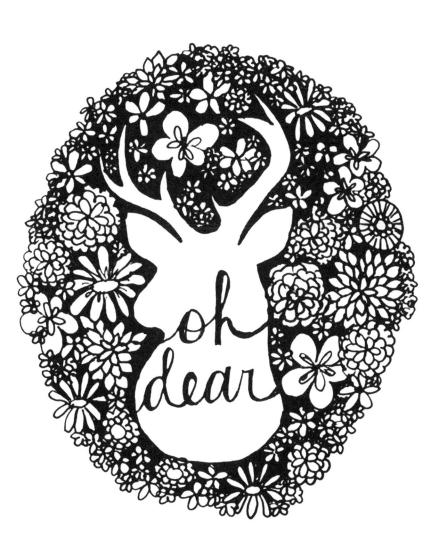

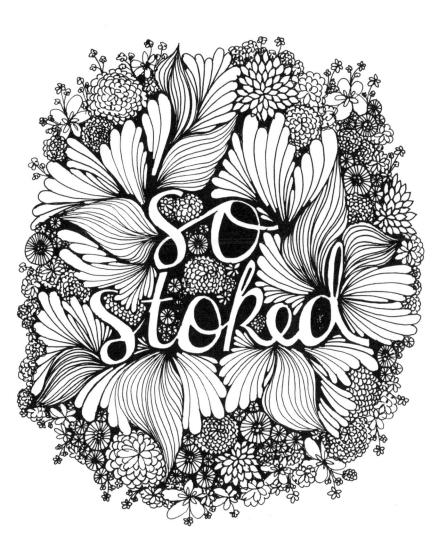